启功临帖对照册

启功 临米芾 《蜀素帖》

启功 著

卫兵 编

U0124953

北京师范大学出版集团
BEIJING NORMAL UNIVERSITY PUBLISHING GROUP
北京师范大学出版社

敬告读者：

考虑到读者欣赏、临写书法作品的习惯，本书内文采用繁体竖排形式。

特此说明。

啟功先生談臨帖（代序）*

常有人問，入手時或某個階段宜臨什麼帖，常問：『你看我臨什麼帖好？』或問：『我學哪一體好？』或問：『為什麼要臨帖？』更常有人問：『我怎麼總臨不像？』問題很多。據我個人的理解，在此試做探討。

『帖』，這裏做樣本、範本的代稱。臨學範本，不是為和它完全一樣，不是要寫成為自己手邊帖上字的複印本，而是以範本為譜子，練熟自己手下的技巧。譬如練鋼琴，每天對著名曲的譜子彈，來練基本功一樣。當然初臨總要求相似，學會了範本中各方面的方法，運用到自己要寫的字句上來，就是臨帖的目的。

選什麼帖，這完全要看幾項條件，自己喜愛哪樣風格的字，如同口味的嗜好，旁人無從代出主意。其次是有哪本帖，古代不但得到名家真跡不易，即得到好拓本也不易。有一本範本，學了一生也沒練好字的人，真不知有多少。現在影印技術發達，好範本隨處可以買到，按照自己的愛好或『性之所近』地去學，沒有不收『事半功倍』的效果的。

『選範本可以換嗎？』學習什麼都要有一段穩定的熟練的階段，但發現手邊範本實在有不對胃口或違背自己個性的地方，換學另一種又有何不可？隨便『見異思遷』固然不好，但『見善則遷，有過則改』（《易經》語）又有何不該呢？

或問：『我怎麼總臨不像？』任何人學另一人的筆跡，都不能像，如果一學就像，還都逼真，那麼簽字在法律上就失效了。所以王獻之的字不能十分像王羲之，米友仁的字不能十分像米芾。蘇轍的字不能十分像蘇軾，蔡卞的字不能十分像蔡京。所謂『雖在父兄，不能以移子弟』（曹丕語），何況時間地點相隔很遠，未曾見過面的古今人呢？臨學是為吸取方法，而不是為造假帖。學習求『似』，是為方法『準確』。

問：『碑帖上字中的某些特徵是怎麼寫成的？如龍門造像記中的方筆，顏真卿字中捺筆出鋒，應該怎麼去學？』圓錐形的毛筆頭，無論如何也寫不出那麼『刀斬斧齊』的方筆，碑上那些方筆，都是刀刻時留下的痕跡。所以，見過那時代的墨跡之後，再看石刻拓本，就不難理解未刻之先那些底本上筆畫輕重應是什麼樣的情況。再能掌握筆畫疏密的主要軌道，即使看那些刀痕斧跡也都能成為書法的參考，至於顏體捺腳另出一個小道，那是唐代毛筆製法上的特點所造成，唐筆的中心『主鋒』較硬較長，旁邊的『副毫』漸外漸短，形成半個棗核那樣，捺腳按住後，抬

* 本文摘自啟功：《論書絕句》（注釋本），趙仁珪注釋，224~227頁，北京，生活・讀書・新知三聯書店，2014。標題有所更改。

起筆時，副毫停止，主鋒在抬起處還留下痕跡，即是那個像是另加的小尖。不但捺筆如此，有些向下的豎筆末端再向左的鈎處也常有這種現象。

前人稱之為『蟹爪』，即是主鋒和副毫步調不能一致的結果。

又常有人問應學『哪一體』？所謂『體』，即是指某一人或某一類的書法風格，我們試看古代某人所寫的若干碑、若干帖，常常互有不同處。我們學什麼體，又拿哪裏為那一體的界限呢？那一人對他自己的作品還沒有絕對的、固定的界限，我們又何從學定他那一體呢？還有什麼當先學誰然後學誰的說法，恐怕都不可信。另外還有一樣說法，以為字是先有篆，再有隸，再有楷，因而要有『根本』『淵源』，必須先學好篆隸，才能寫好楷書。我們看雞是從蛋中孵出的，但是沒見過學畫的人必先學好畫蛋，然後才會畫雞的！

還有人誤解筆畫中的『力量』，以為必須自己使勁去寫才能出現的。其實筆畫的『有力』，是由於它的軌道準確，給看者以『有力』的感覺，如果下筆、行筆時指、腕、肘、臂等任何一處有意識地去用了力，那些地方必然僵化，而寫不出美觀的『力感』。還有人有意追求什麼『雄偉』『挺拔』『俊秀』『古樸』等等被用作形容的比擬詞，不但無法實現，甚至寫不成一個平常的字了。清代翁方綱題一本模糊的古帖有一句詩說：『渾樸當居用筆先』，我們真無法設想，筆還沒落時就先渾樸，除非這個書家是個嬰兒。

問：『每天要寫多少字？』這和每天要吃多少飯的問題一樣，每人的食量不同，不能規定一致。總在食欲旺盛時吃，消化吸收也很容易。學生功課有定額是一種目的和要求，愛好者練字又是一種目的和要求，不能等同。我有一位朋友，每天一定要寫幾篇字，都是臨《張遷碑》，寫了的元書紙，疊在地上，有一人高的兩大疊。我去翻看，上層的不如下層的好。因為他已經寫得膩煩了，但還要寫，只是『完成任務』，除了有自己向自己『交差』的思想外，還有給旁人看『成績』的思想。其實真『成績』高下不在『數量』的多少。

有人誤解『功夫』二字。以為時間久，數量多即叫作『功夫』。事實上『功夫』是『準確』的積累。熟練了，下筆即能準確，便是功夫的成效。譬如用槍打靶，每天盲目地放百粒子彈，不如精心用意、手眼俱準地打一槍，如能每次二射中一，已經不錯了。所以可說：『功夫不是盲目的時間加數量，而是準確地重複以達到熟練。』

擬古

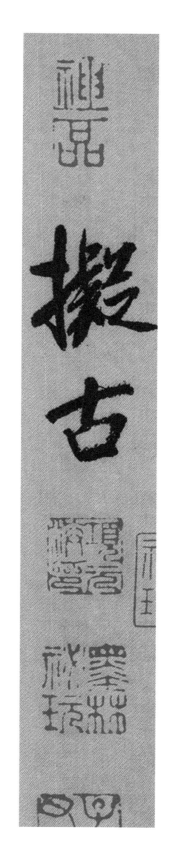

青松勁挺姿

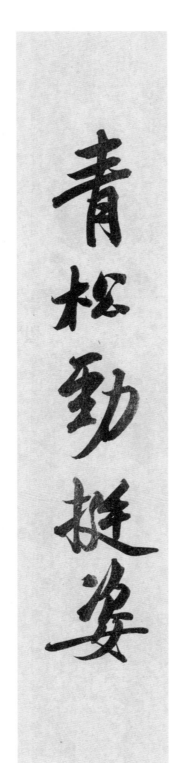

凌霄耻屈盤

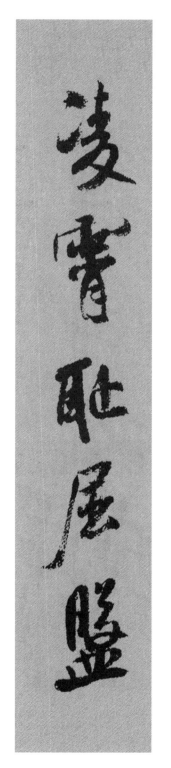

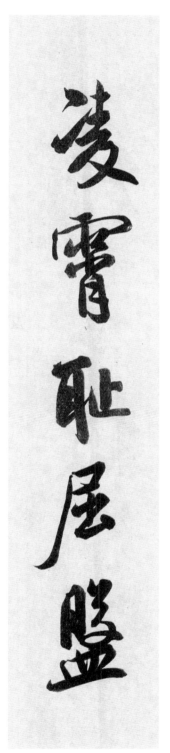

種種出枝葉

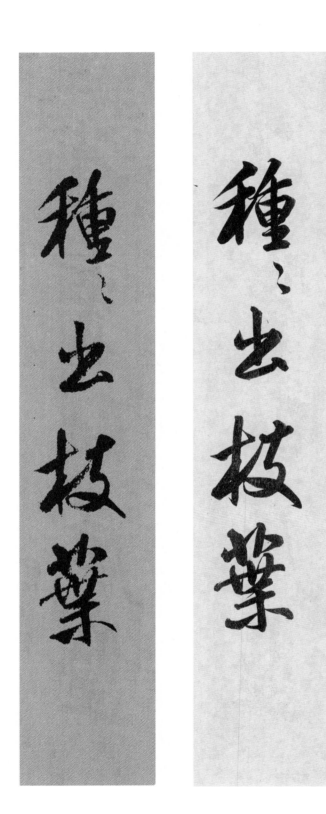

牽連上松端

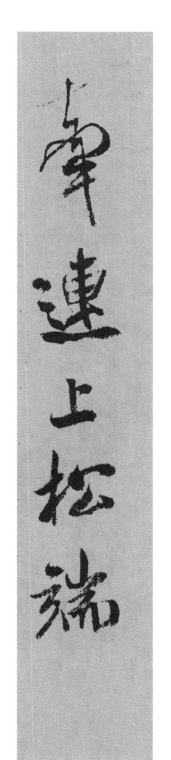

秋花起絳烟

旖旎雲錦殷

不
羞
不
自
立

舒光射丸丸

柏見吐子效

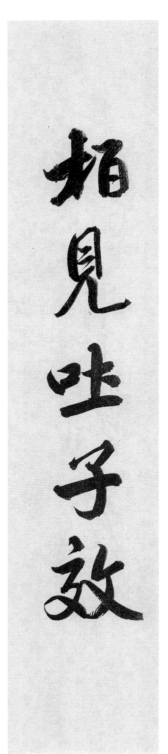

鶴疑縮頸還

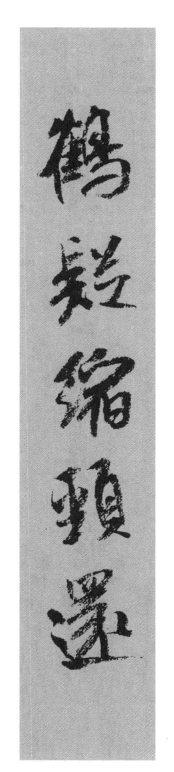

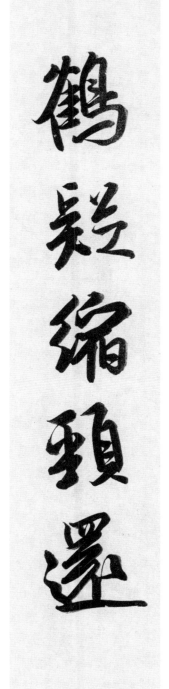

青松本無華

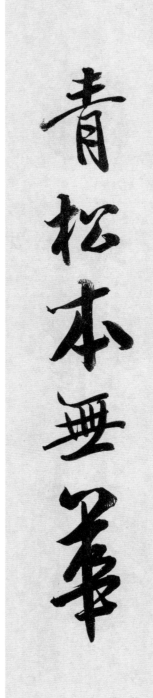

安得保歲寒

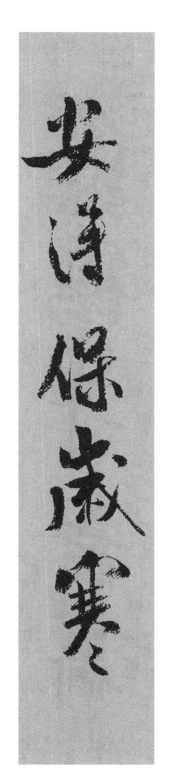

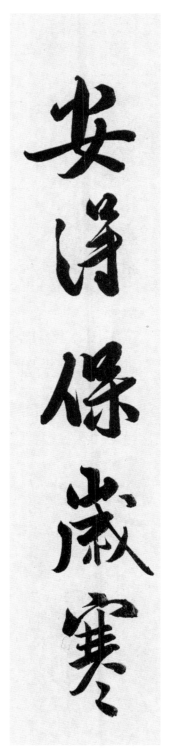

龜鶴年壽齊

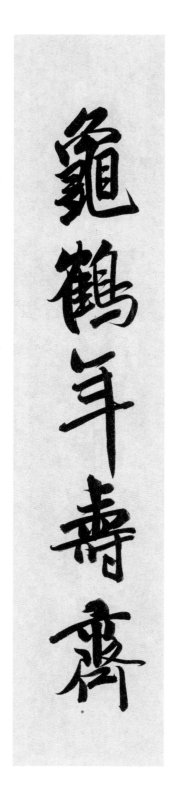

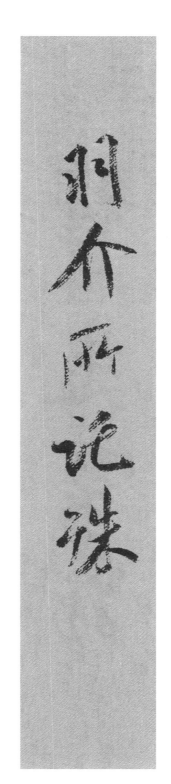

羽介所託殊

種種是靈物

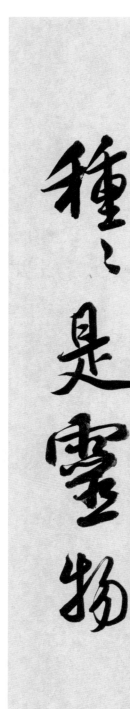

相得忘形躯

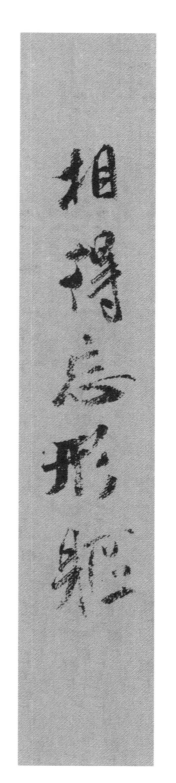

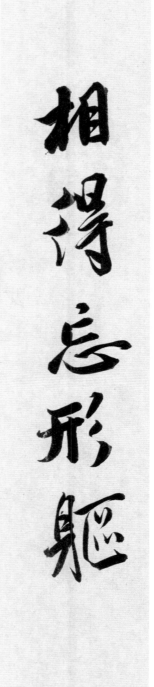

鶴有冲霄心

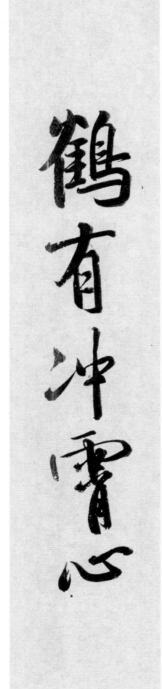

龜厭曳尾居

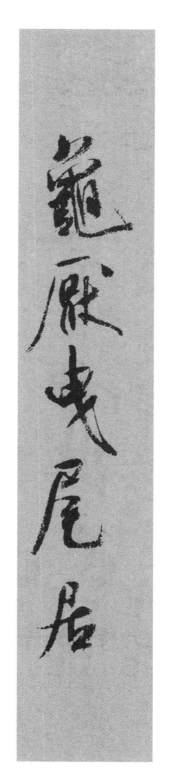
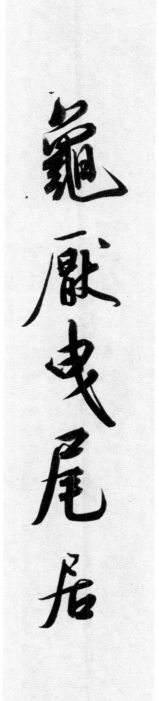

以竹兩附口

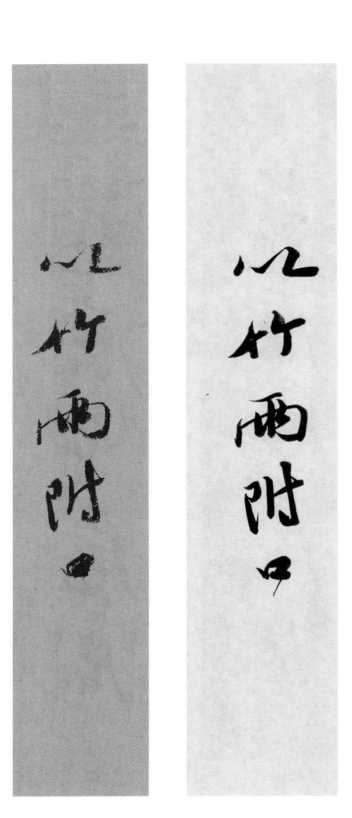

相將上雲衢

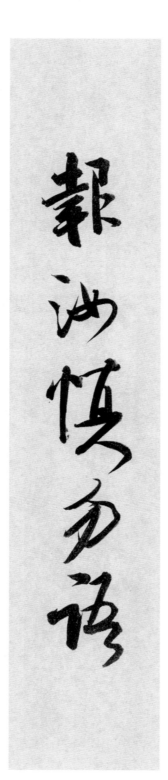

報汝慎勿語

一語墮泥塗

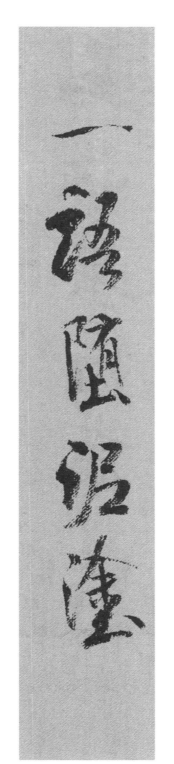
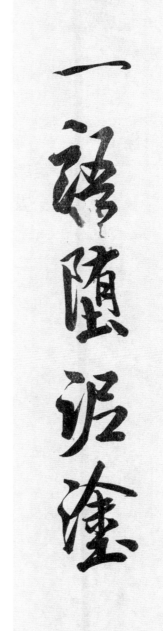

吳江垂虹亭作

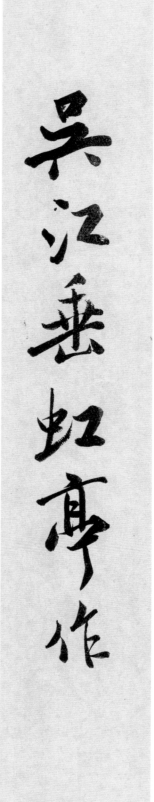

斷雲一片洞庭帆

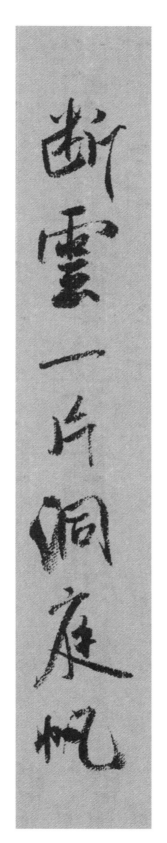

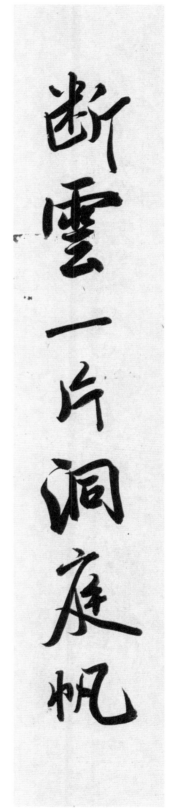

玉破鱸魚霜破柑

玉破鱸魚霜破柑

玉破鱸魚霜破柑

好作新詩繼桑苧

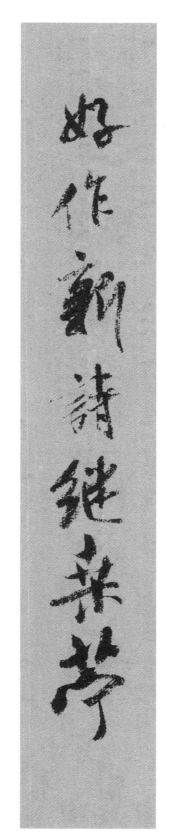

垂虹秋色滿東南

垂虹秋色滿東南

垂虹秋色滿東南

泛泛五湖霜氣清

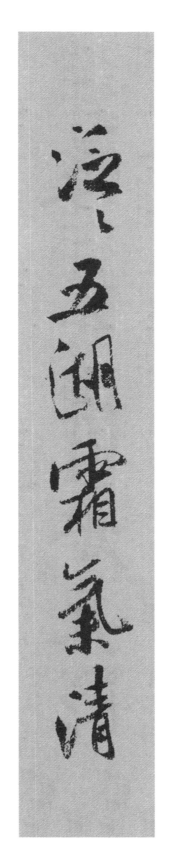

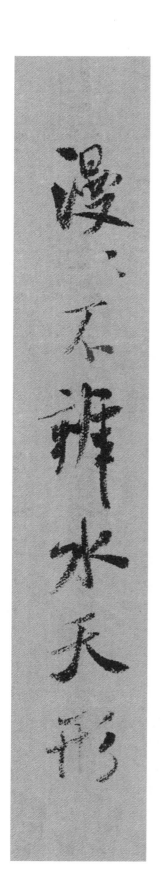

漫漫不辨水天形

何須織女支機石且

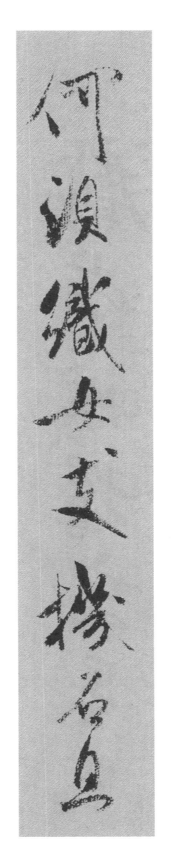

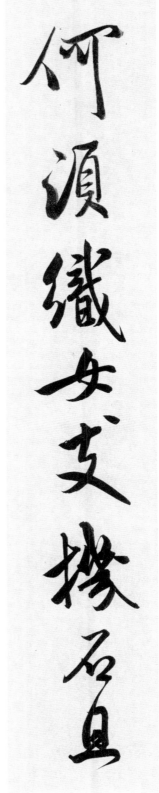

戲常娥稱客星

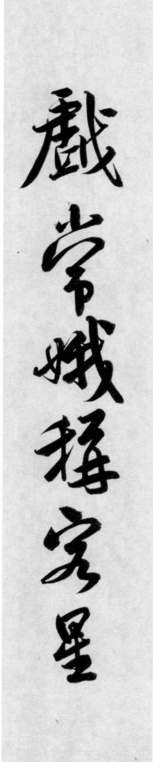

時為湖州之行

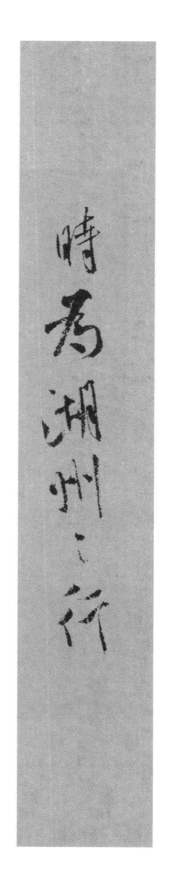

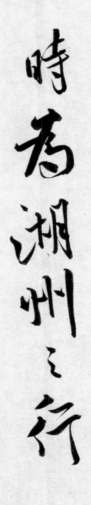

入境寄集賢林舍人

入境寄集賢林舍人

入境寄集賢林舍人

揚帆載月遠相過

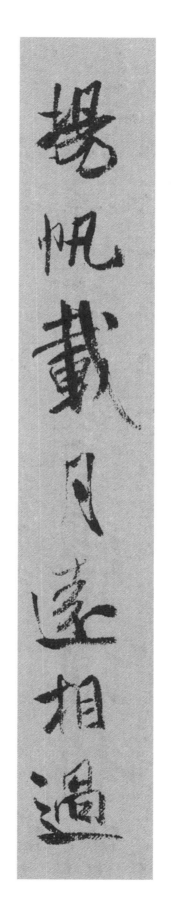

佳氣蔥蔥聽誦歌

佳氣蔥蔥聽誦歌

佳氣蔥蔥聽誦歌

路不拾遺知政肅

野多滯穗是時和

天分秋暑資吟興

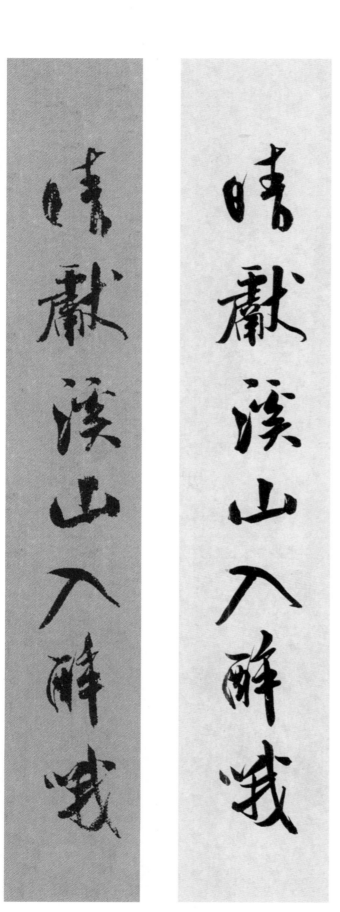

晴獻溪山入醉哦

便捉蟾蜍共研墨

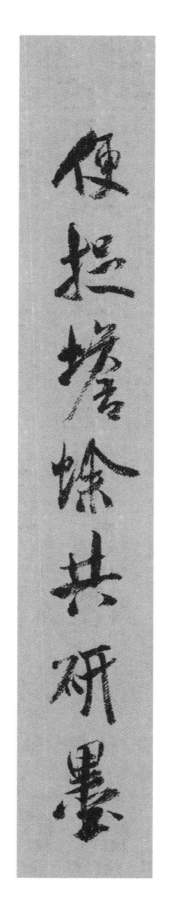

綵牋書盡剪江波

綵牋書盡剪江波

綵牋書盡剪江波

重九會郡樓

重九會郡樓

山清氣爽九秋天

山清氣爽九秋天

山清氣爽九秋天

黄菊紅茱滿泛舡

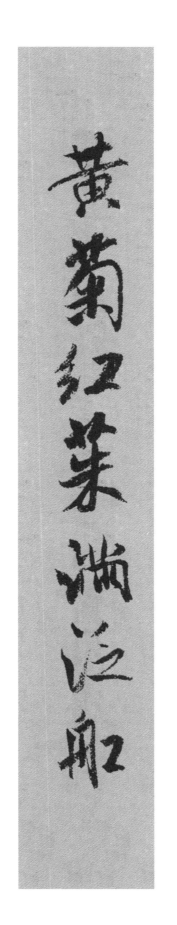

千里結言寧有後

千里結言寧有後

千里結言寧有後

群賢畢至猥居前

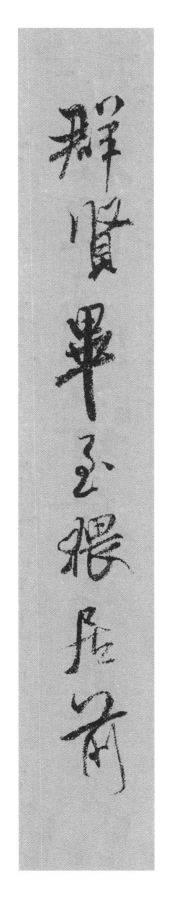

杜郎閑窞今焉是

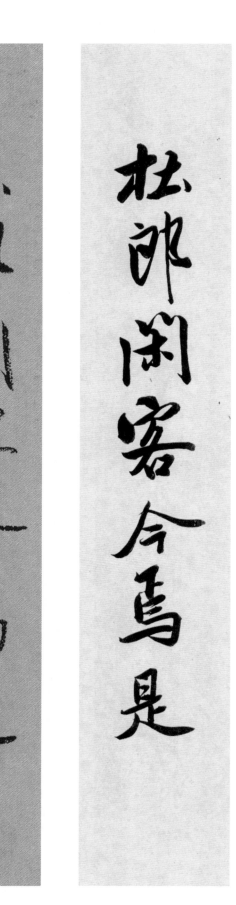

謝守風流古所傳

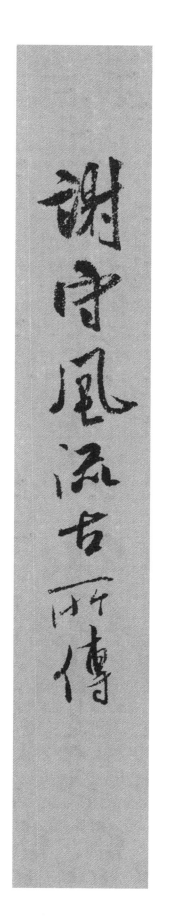

獨把秋英緣底事

老來情味向詩偏

和林公峴山之作

和林公峴山之作

和林公峴山之作

皎皎中天

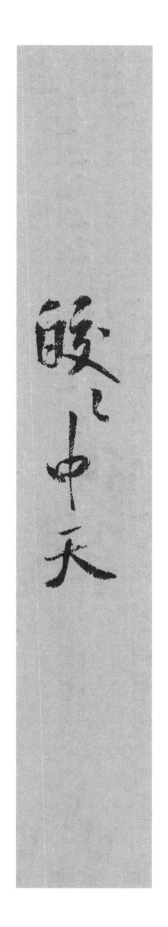

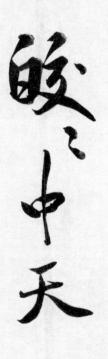

月團團徑千里

震澤乃一水

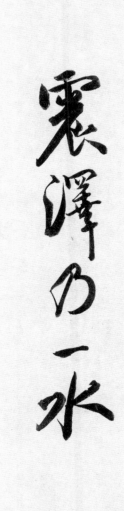

所
占
已
過
二

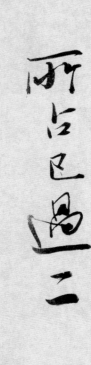

娑羅即峴山

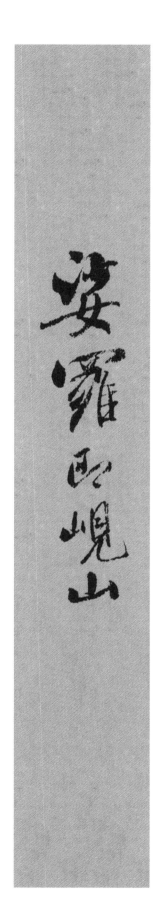

謬云形大

梁云形大

梁云形大

地地惟東吳偏

山水古佳麗

中有皎皎人

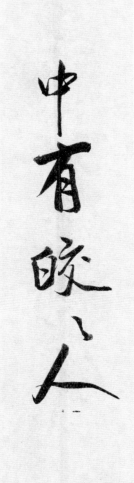

瓊衣玉為餌

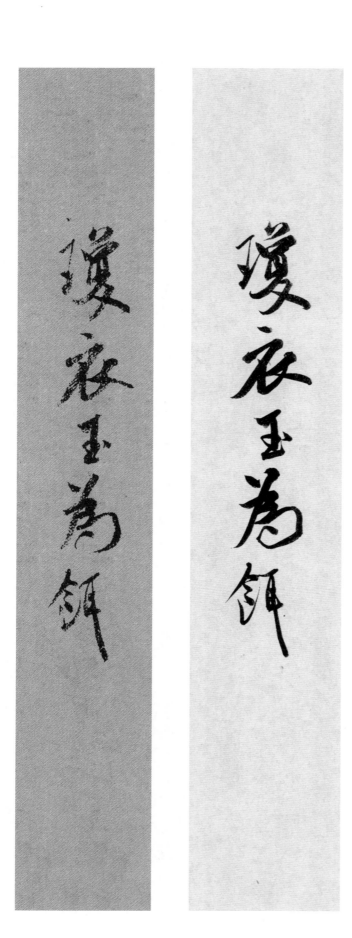

啓功臨米芾《蜀素帖》

位維列仙長

學與千年對

學與千年對

學與千年對

幽操久獨處

迢迢願招類

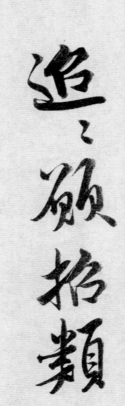

金颸带秋威

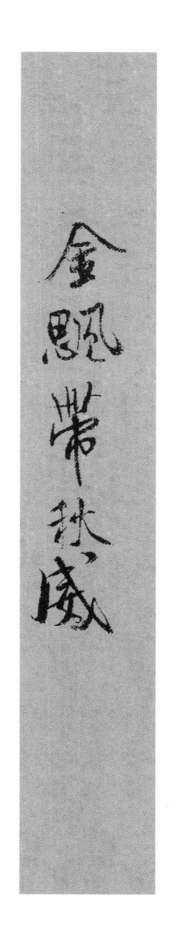
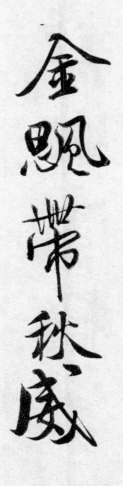

欻逐雲檣至

欻逐雲檣至

欻逐雲檣至

朝隮興馭飆

暮返光浮袂

暮返光浮袂

暮返光浮袂

雲盲有風驅

蟾蜍有刀利

亭亭太陰宮

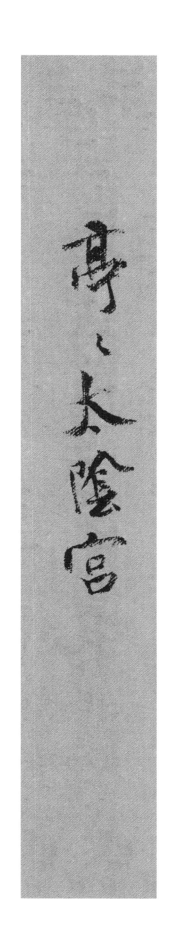

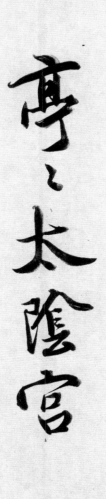

無乃瞻星氣

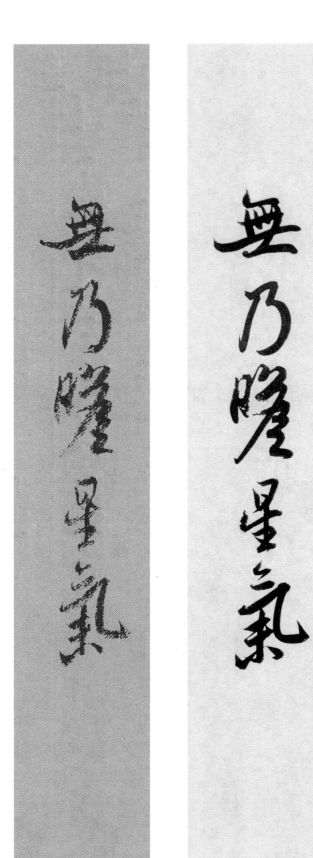

興深夷險一

理洞軒裳偽

纷纷夸俗劳

坦坦忘懷易

坦～忘懷易

坦～忘懷易

浩浩將我行

蠢蠢須公起

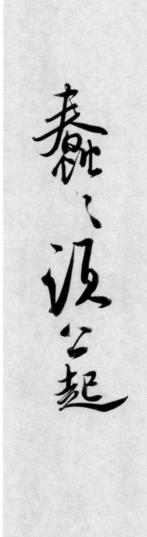

送王涣之彦舟

集英春殿鳴梢歇

集英春殿鳴梢歇

集英春殿鳴梢歇

神武天臨光下澈

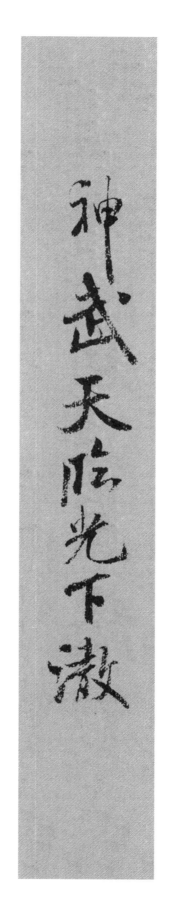

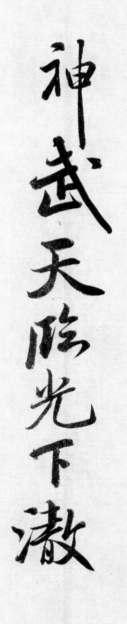

鴻臚初唱第一聲

鴻臚初唱第一聲

鴻臚初唱第一聲

白面玉郎年十八

神武樂育天下造

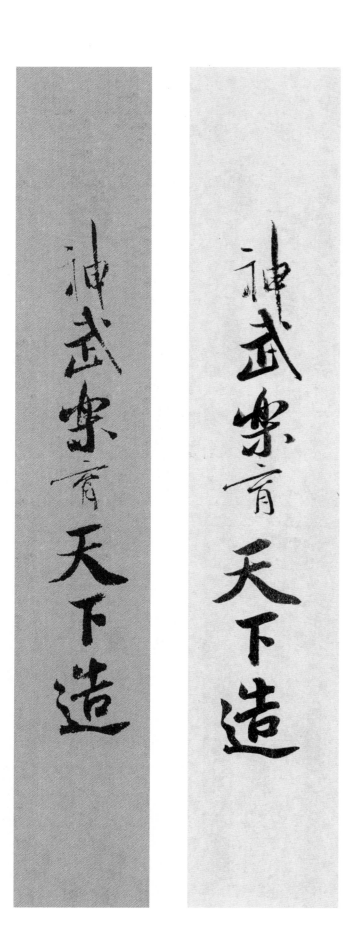

不使敲枰使傳道

衣錦東南第一州

衣錦東南第一州

衣錦東南第一州

棘璧湖山兩清（清）照

襄陽野老漁竿客

襄陽野老漁竿客

襄陽野老漁竿客

不愛紛華愛泉石

相
逢
不
約
約
無
逆

興握古書同岸幀

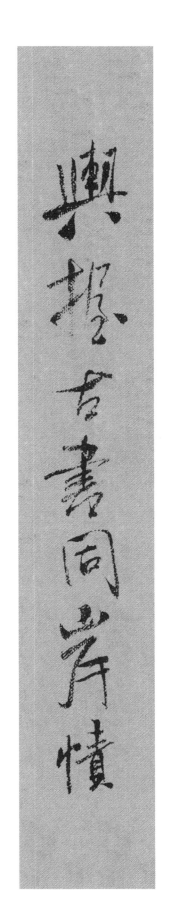

淫朋嬖黨初相慕

淫明嬖黨初相慕

淫明嬖黨初相慕

濯髮灑心求易慮

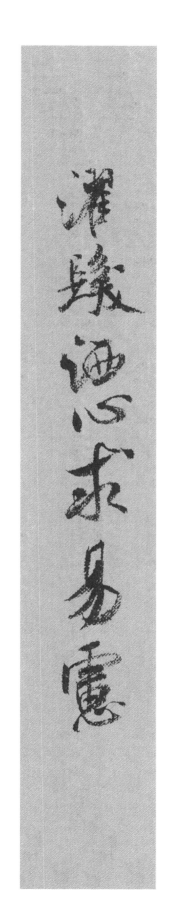

翩翩遼鶴雲中侶

翩翩遼鶴雲中侶

翩翩遼鶴雲中侶

土苴厎鴟那一顧

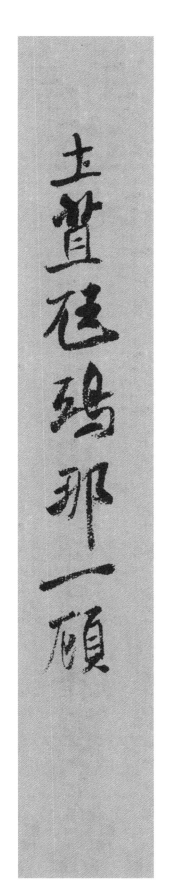

邇（業）來器業何深至

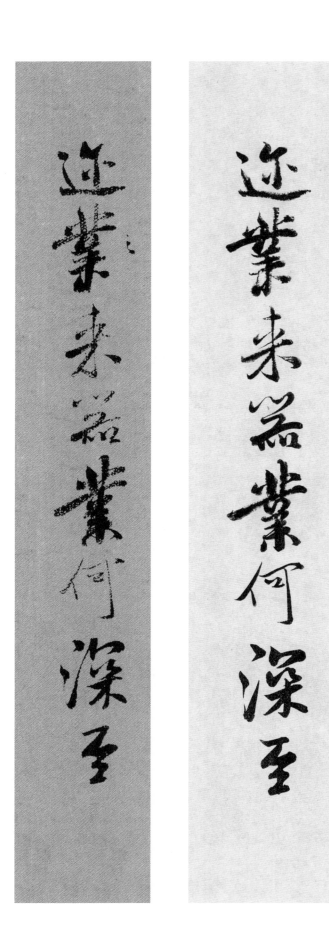

湛湛具區無底沚

可憐一點終不易

可憐一點終不易

可憐一點終不易

枉駕殷勤尋漫仕

漫仕平生四方走

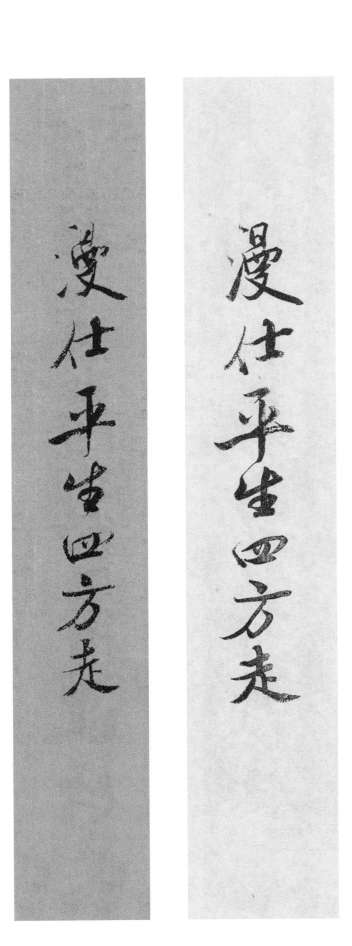

多與英才並肩肘

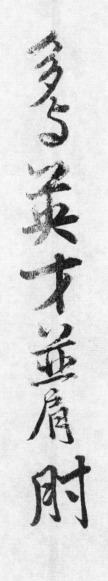

少有俳辭能罵鬼

少有俳辭能罵鬼

少有俳辭能罵鬼

老學鷗夷漫存口

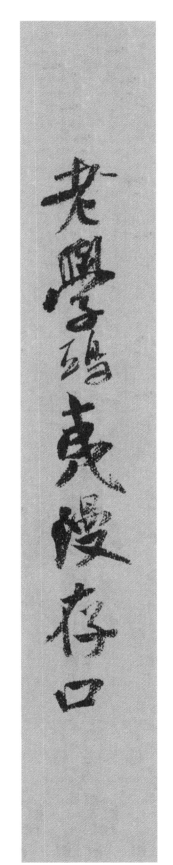
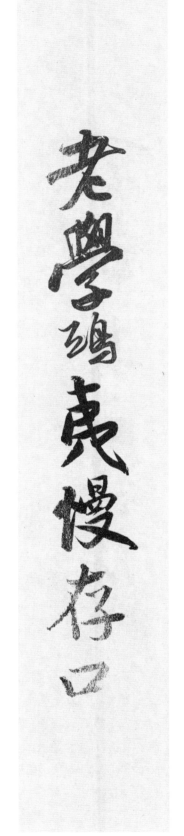

一官聊具三徑資

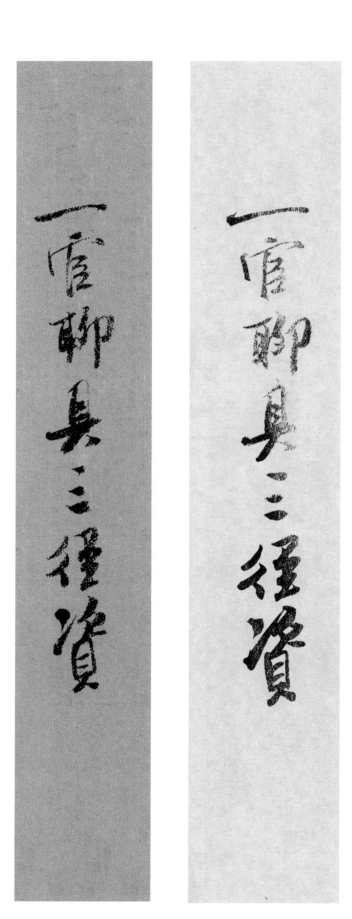

取捨殊塗莫迴首

元祐戊辰九月廿三日

溪堂米黻記

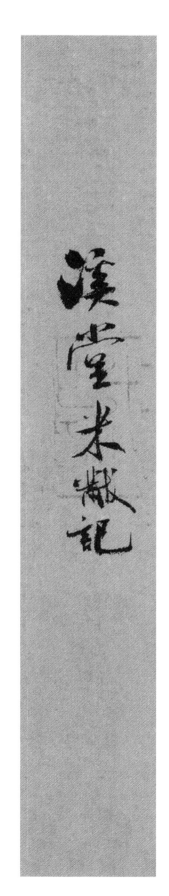

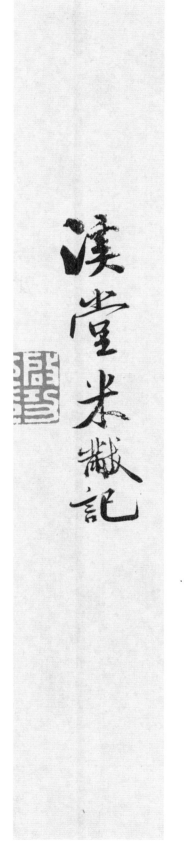

後 記

臨帖是書法學習的基本功。啟功先生在其數十年的筆墨生涯中，孜孜以求，臨帖不輟，給我們留下了大量的碑帖臨本。

關於臨帖的方法，啟功先生說：『所謂臨帖，就是以碑帖或別的法書為榜樣，來對照著摹倣、練習，它是學習書法的必由之路。任何一種藝術，都有其本身固有的法則和規律，都有表現其藝術效果的技巧和方法。因此，在臨帖時既要動手又要動腦，特別要注意分析、研究法帖在結字和用筆方面的特點和規律。』關於臨帖的目的，啟功先生說：『每個人的筆跡不同，無法互相相像。臨寫古帖的目的，肯定不是為了變成古人，而是為了吸收古人摸索得到的經驗。』先生早年的臨本，非常注重原帖的風格，既要與原帖接近，又要注重筆墨的現實感；先生後來的臨本，特別是在二十世紀七八十年代，已經超然古帖，明顯具有自己的風格。由此可見，先生在臨帖過程中很好地把握了『入帖』和『出帖』的問題。

為了讓更多的讀者掌握臨帖方法和規律，我們編選了這套『啟功臨帖對照冊』叢書，將啟功先生的臨帖作品和古人原帖進行比照排版（左為古帖、右為啟臨），以便讀者能清晰地看出啟功先生臨帖的特點，既忠於原帖的法度和精髓，又融入自己對法帖的理解和感悟，從而使讀者在學習和臨摹古代碑帖時，參透啟功先生臨帖機理，認真動腦，掌握規律，探尋自我臨帖的方法和技巧。

本叢書在編寫過程中得到了章景懷先生、章正先生的大力支持，高巖先生、王亮先生為本書提供了珍貴的資料，任勇先生為本書的排版做了大量的工作，在此一併謹致謝忱！

癸卯孟夏　衛兵記於北京跬步齋

图书在版编目（CIP）数据

启功临米芾《蜀素帖》／启功著；卫兵编. —北京：北京
师范大学出版社，2024.7
（启功临帖对照册）
ISBN 978-7-303-29914-0

Ⅰ.①启… Ⅱ.①启… ②卫… Ⅲ.①行书－法书－
作品集－中国－现代 Ⅳ.①J292.28

中国国家版本馆CIP数据核字（2024）第095323号

图书意见反馈：gaozhifk@bnupg.com 010-58805079

出版发行：北京师范大学出版社 www.bnupg.com
　　　　　北京市西城区新街口外大街12-3号
　　　　　邮政编码：100088
印　　刷：北京盛通印刷股份有限公司
经　　销：全国新华书店
开　　本：787 mm×1092 mm 1/8
印　　张：14.5
字　　数：180千字
版　　次：2024年7月第1版
印　　次：2024年7月第1次印刷
定　　价：38.00元

策划编辑：卫　兵　　　　　　责任编辑：王　亮　章　正
美术编辑：焦　丽　李向昕　　装帧设计：焦　丽　李向昕
责任校对：陈　民　　　　　　责任印制：马　洁